体会微尘众的百态千姿

田英章田雪松硬笔楷书字帖

红楼梦诗词·十二花容

田英章 主编 田雪松 编著

长工出版专某 胡北美术出友土

目录

前言

《红楼梦》是举世公认的中国古典小说巅峰之作，被列为中国四大古典名著之首。对这常读常新的经典文本，唯有逐字逐句地精读，才能细细体会曹雪芹的原意和全书的精妙所在。原著中涉及的大量诗、词、曲、辞、赋、歌谣、联额、灯谜、酒令等，皆"按头制帽"，诗如其人，且暗含许多深意，或预示人物命运，或为情节伏笔，或透露出人物的性格气质，可谓是解读全书不可缺少的钥匙。这套"红楼梦诗词系列"即由此而来。

本套图书是由当代著名硬笔书法家田英章、田雪松硬笔楷书书写红楼梦诗词的练习字帖，全套共6册，主要为爱好文学的习字群体而出版。每册字帖对疑难词句进行了细致的解读和释义，力图使读者在练字的同时，对经典文学名著能有更准确、深刻的理解。同时，本书引入清代雕版红楼梦插图，图版线条流畅娟秀，人物清丽婉约，布景精雅唯美，每图一诗，诗、书、画三种艺术形式相得益彰，以期为读者带来美好而丰实的习字体验。

通靈寶玉

絳珠仙草

菊花诗·忆菊

怅望西风抱闷思，蓼红苇白断肠时。
空篱旧圃秋无迹，瘦月清霜梦有知。
念念心随归雁远，寥寥坐听晚砧痴。
谁怜为我黄花病，慰语重阳会有期。

菊花诗·忆菊

怅望西风抱闷思，

蓼红苇白断肠时。

空篱旧圃秋无迹，

瘦月清霜梦有知。

念念心随归雁远，

寥寥坐听晚砧痴。

谁怜为我黄花病，

慰语重阳会有期。

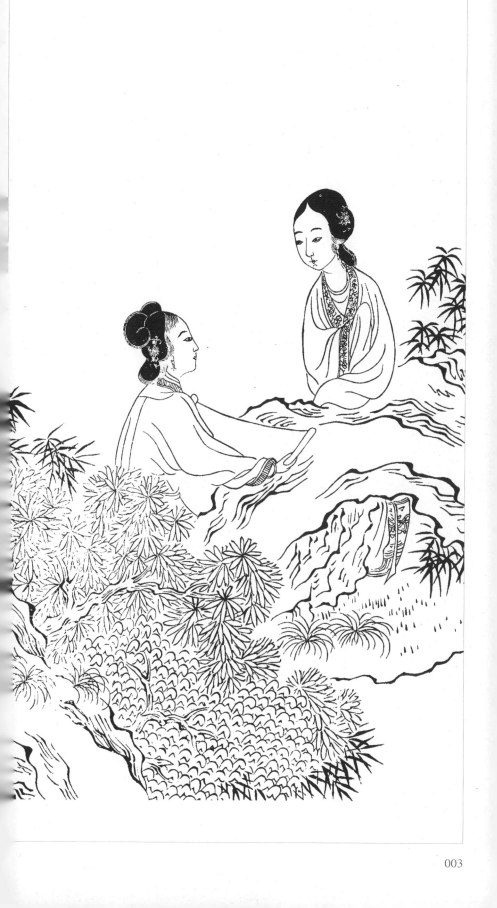

怅望西风抱闷思，

蓼红苇白断肠时。

空篱旧圃秋无迹，

瘦月清霜梦有知。

念念心随归雁远，

寥寥坐听晚砧痴。

谁怜为我黄花病，

慰语重阳会有期。

怅望西风抱闷思，蓼红苇白断肠时。
空篱旧围秋无迹，瘦月清霜梦有知。
念念心随归雁远，寥寥坐听晚砧痴。
谁怜为我黄花病，慰语重阳会有期。

怅望西风抱闷思，蓼红苇白断肠时。
空篱旧围秋无迹，瘦月清霜梦有知。
念念心随归雁远，寥寥坐听晚砧痴。
谁怜为我黄花病，慰语重阳会有期。

何处秋：何处花。
蜡屐：木底鞋。古人制屐上蜡，多着以游山玩水。借《世说新语》阮孚"自吹火蜡屐"一事，表示闲适自在。
得得：特地，唐时方言。
诗客：诗人（贾宝玉）自指。

菊花诗·访菊

闲趁霜晴试一游，酒杯药盏莫淹留。
霜前月下谁家种，槛外篱边何处秋。
蜡屐远来情得得，冷吟不尽兴悠悠。
黄花若解怜诗客，休负今朝挂杖头。

菊花诗·访菊

闲趁霜晴试一游，

酒杯药盏莫淹留。

霜前月下谁家种，

槛外篱边何处秋。

蜡屐远来情得得，

冷吟不尽兴悠悠。

黄花若解怜诗客，

休负今朝挂杖头。

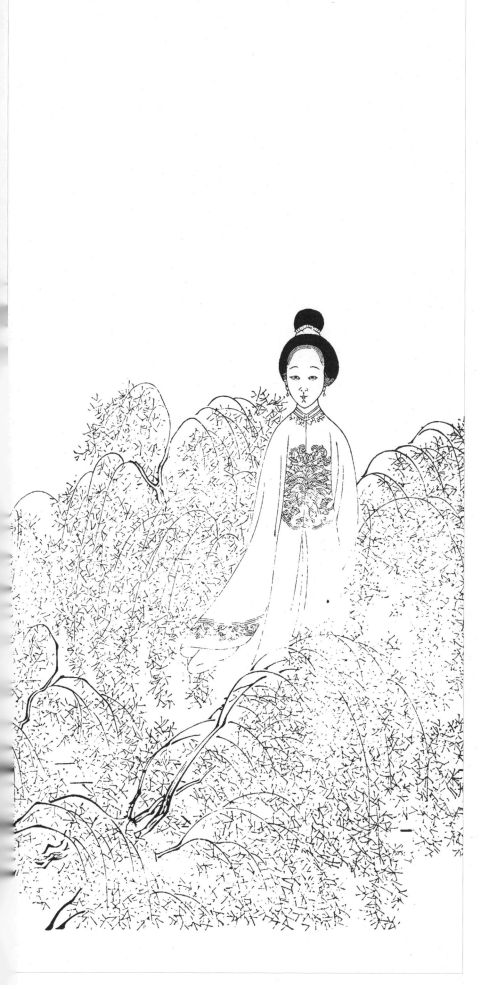

闲趁霜晴试一游，

酒杯药盏莫淹留。

霜前月下谁家种，

槛外篱边何处秋。

蜡屐远来情得得，

冷吟不尽兴悠悠。

黄花若解怜诗客，

休负今朝挂杖头。

闲趁霜晴试一游，
酒杯药盏莫淹留。
霜前月下谁家种，
槛外篱边何处秋。
蜡屐远来情得得，
冷吟不尽兴悠悠。
黄花若解怜诗客，
休负今朝挂杖头。

闲趁霜晴试一游，
酒杯药盏莫淹留。
霜前月下谁家种，
槛外篱边何处秋。
蜡屐远来情得得，
冷吟不尽兴悠悠。
黄花若解怜诗客，
休负今朝挂杖头。

闲趁霜晴试一游

菊花诗·种菊

携锄秋圃自移来，篱畔庭前故故栽。
昨夜不期经雨活，今朝犹喜带霜开。
冷吟秋色诗千首，醉酹寒香酒一杯。
泉溉泥封勤护惜，好知井径绝尘埃。

菊花诗·种菊

携锄秋圃自移来，

篱畔庭前故故栽。

昨夜不期经雨活，

今朝犹喜带霜开。

冷吟秋色诗千首，

醉酹寒香酒一杯。

泉溉泥封勤护惜，

好知井径绝尘埃。

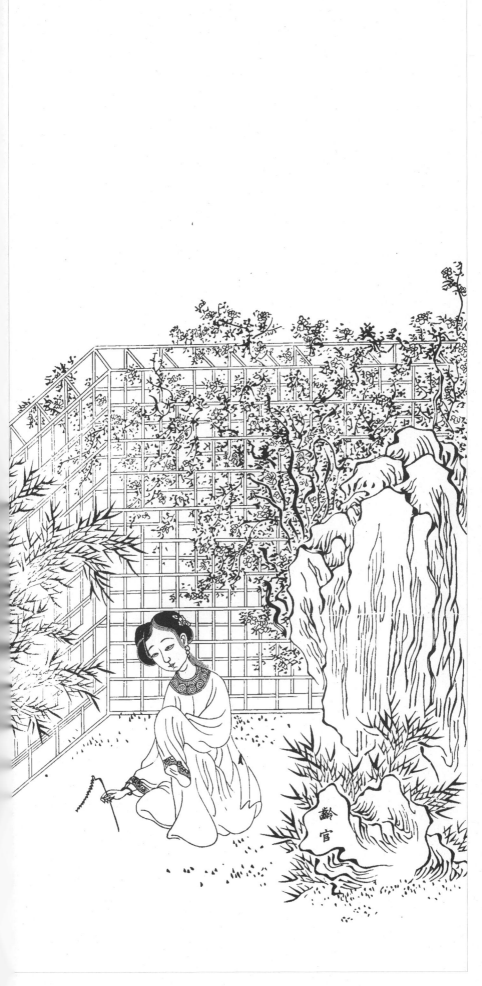

携锄秋圃自移来，

篱畔庭前故故栽。

昨夜不期经雨活，

今朝犹喜带霜开。

冷吟秋色诗千首，

醉酹寒香酒一杯。

泉溉泥封勤护惜，

好知井径绝尘埃。

携锄秋圃自移来，
篱畔庭前故故栽。
昨夜不期经雨活，
今朝犹喜带霜开。
冷吟秋色诗千首，
醉酹寒香酒一杯。
泉溉泥封勤护惜，
好知井径绝尘埃。

携锄秋圃自移来，
篱畔庭前故故栽。
昨夜不期经雨活，
今朝犹喜带霜开。
冷吟秋色诗千首，
醉酹寒香酒一杯。
泉溉泥封勤护惜，
好知井径绝尘埃。

携

科头：不戴帽子。指不拘礼法。
知音：出自《列子·汤问》锺子期听伯牙弹琴能知其心意一事，指知己朋友。
荏苒：形容时光流逝。
寸阴：极短的时间。阴，日影、光阴。

菊花诗·对菊

别圃移来贵比金，一丛浅淡一丛深。
萧疏篱畔科头坐，清冷香中抱膝吟。
数去更无君傲世，看来惟有我知音。
秋光荏苒休辜负，相对原宜惜寸阴。

菊花诗·对菊

别圃移来贵比金，

一丛浅淡一丛深。

萧疏篱畔科头坐，

清冷香中抱膝吟。

数去更无君傲世，

看来惟有我知音。

秋光荏苒休辜负，

相对原宜惜寸阴。

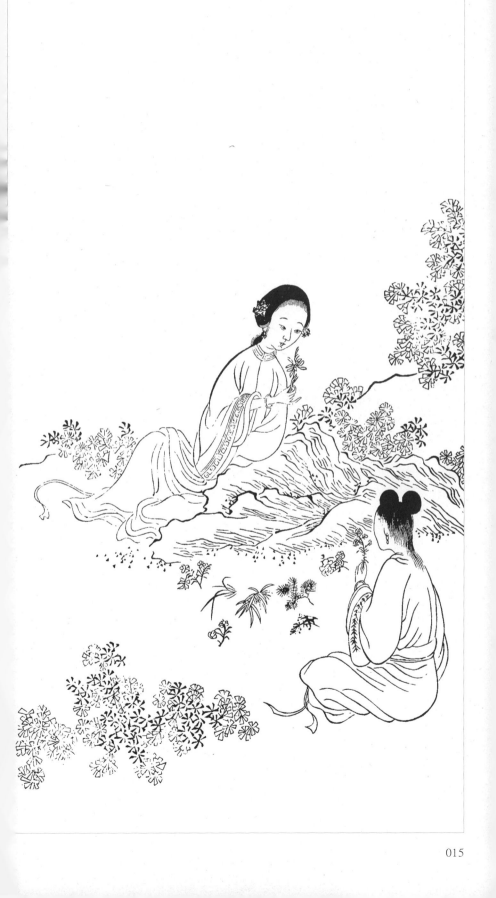

别圃移来贵比金，

一丛浅淡一丛深。

萧疏篱畔科头坐，

清冷香中抱膝吟。

数去更无君傲世，

看来惟有我知音。

秋光荏苒休辜负，

相对原宜惜寸阴。

金深坐吟世音负阴，
比丛头膝傲知辜寸，
贵一科抱君我苒惜，
来淡畔中无惟荏宜，
移浅篱香更惟光原，
圃丛疏冷去来光对，
别一萧清数看秋相。

金深坐吟世音负阴，
比丛头膝傲知辜寸，
贵一科抱君我苒惜，
来淡畔中无惟荏宜，
移浅篱香更惟光原，
圃丛疏冷去来光对，
别一萧清数看秋相。

菊花诗·供菊

弹琴酌酒喜堪俦，几案婷婷点缀幽。
隔座香分三径露，抛书人对一枝秋。
霜清纸帐来新梦，圃冷斜阳忆旧游。
傲世也因同气味，春风桃李未淹留。

菊花诗·供菊

弹琴酌酒喜堪俦，

几案婷婷点缀幽。

隔座香分三径露，

抛书人对一枝秋。

霜清纸帐来新梦，

圃冷斜阳忆旧游。

傲世也因同气味，

春风桃李未淹留。

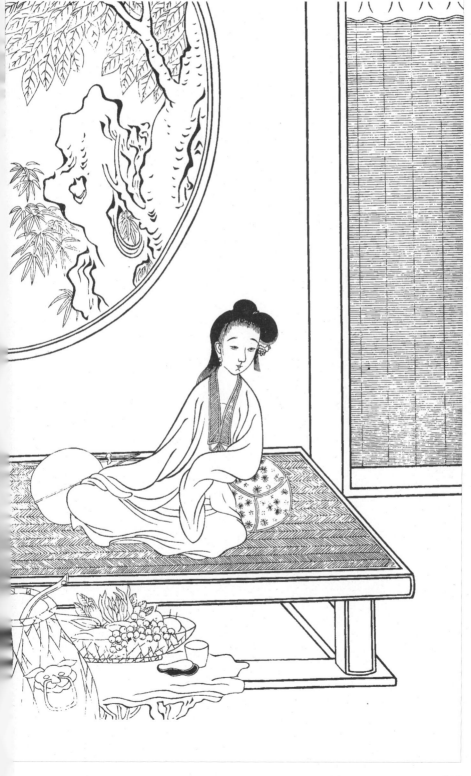

弹琴酌酒喜堪俦，

几案婷婷点缀幽。

隔座香分三径露，

抛书人对一枝秋。

霜清纸帐来新梦，

圃冷斜阳忆旧游。

傲世也因同气味，

春风桃李未淹留。

弹琴酌酒喜堪俦，几案婷婷点缀幽。隔座香分三径露，抛书人对一枝秋。霜清纸帐来新梦，围冷斜阳忆旧游。傲世也因同气味，春风桃李未淹留。

弹琴酌酒喜堪俦，几案婷婷点缀幽。隔座香分三径露，抛书人对一枝秋。霜清纸帐来新梦，围冷斜阳忆旧游。傲世也因同气味，春风桃李未淹留。

弹琴酌酒喜堪俦

菊花诗·咏菊

无赖诗魔昏晓侵，绕篱欹石自沉音。
毫端蕴秀临霜写，口齿噙香对月吟。
满纸自怜题素怨，片言谁解诉秋心。
一从陶令平章后，千古高风说到今。

菊花诗·咏菊

无赖诗魔昏晓侵，
绕篱欹石自沉音。
毫端蕴秀临霜写，
口齿噙香对月吟。
满纸自怜题素怨，
片言谁解诉秋心。
一从陶令平章后，
千古高风说到今。

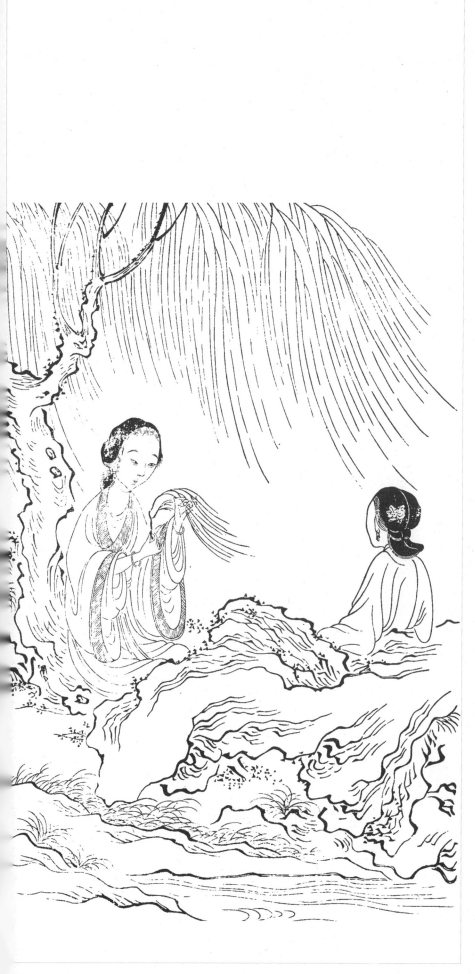

无赖诗魔昏晓侵，

绕篱欹石自沉音。

毫端蕴秀临霜写，

口齿噙香对月吟。

满纸自怜题素怨，

片言谁解诉秋心。

一从陶令平章后，

千古高风说到今。

无赖诗魔昏晓侵，
绕篱欹石自沉音。
毫端蕴秀临霜写，
口齿噙香对月吟。
满纸自怜题素怨，
片言谁解诉秋心。
一从陶令平章后，
千古高风说到今。

无赖诗魔昏晓侵，
绕篱欹石自沉音。
毫端蕴秀临霜写，
口齿噙香对月吟。
满纸自怜题素怨，
片言谁解诉秋心。
一从陶令平章后，
千古高风说到今。

丹青：绘画用的红的青的颜料，代指画。
攒：簇聚。
跳脱：本指手镯的一种，用珍珠连缀而成。后多用来表灵巧、活脱之意。
掇：拿取。
粘屏：把画贴在屏风上。

菊花诗·画菊

诗余戏笔不知狂，岂是丹青费较量。
聚叶泼成千点墨，攒花染出几痕霜。
淡浓神会风前影，跳脱秋生腕底香。
莫认东篱闲采掇，粘屏聊以慰重阳。

菊花诗·画菊

诗余戏笔不知狂，

岂是丹青费较量。

聚叶泼成千点墨，

攒花染出几痕霜。

淡浓神会风前影，

跳脱秋生腕底香。

莫认东篱闲采掇，

粘屏聊以慰重阳。

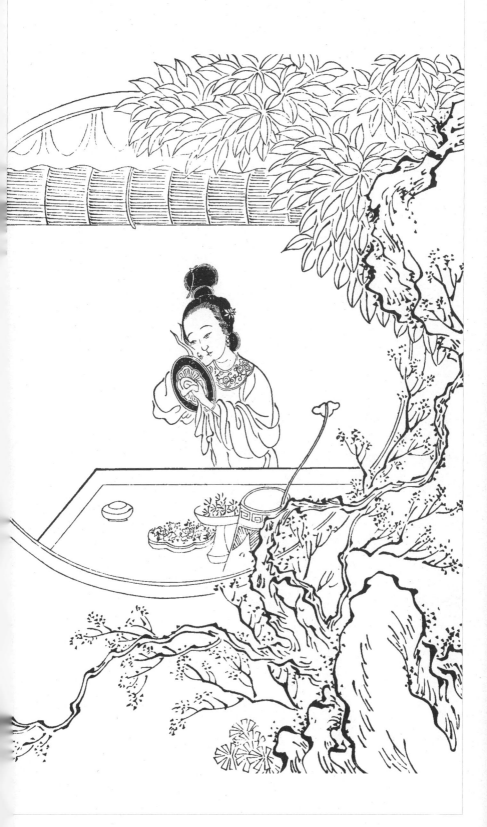

诗余戏笔不知狂，

岂是丹青费较量。

聚叶泼成千点墨，

攒花染出几痕霜。

淡浓神会风前影，

跳脱秋生腕底香。

莫认东篱闲采掇，

粘屏聊以慰重阳。

诗余戏笔不知狂，岂是丹青费较量。
聚叶泼成千点墨，攒花染出几痕霜。
淡浓神会风前影，跳脱秋生腕底香。
莫认东篱闲采掇，粘屏聊以慰重阳。

诗余戏笔不知狂，岂是丹青费较量。
聚叶泼成千点墨，攒花染出几痕霜。
淡浓神会风前影，跳脱秋生腕底香。
莫认东篱闲采掇，粘屏聊以慰重阳。

喃喃：不停地低声说话，低语。
孤标：孤高的品格。标，品格。
为底：为什么这样。底，何。
蛩：蟋蟀。

菊花诗·问菊

欲讯秋情众莫知，喃喃负手叩东篱。
孤标傲世偕谁隐？一样花开为底迟？
圃露庭霜何寂寞，鸿归蛩病可相思？
休言举世无谈者，解语何妨片语时。

菊花诗·问菊

欲讯秋情众莫知，

喃喃负手叩东篱。

孤标傲世偕谁隐？

一样花开为底迟？

圃露庭霜何寂寞，

鸿归蛩病可相思？

休言举世无谈者，

解语何妨片语时。

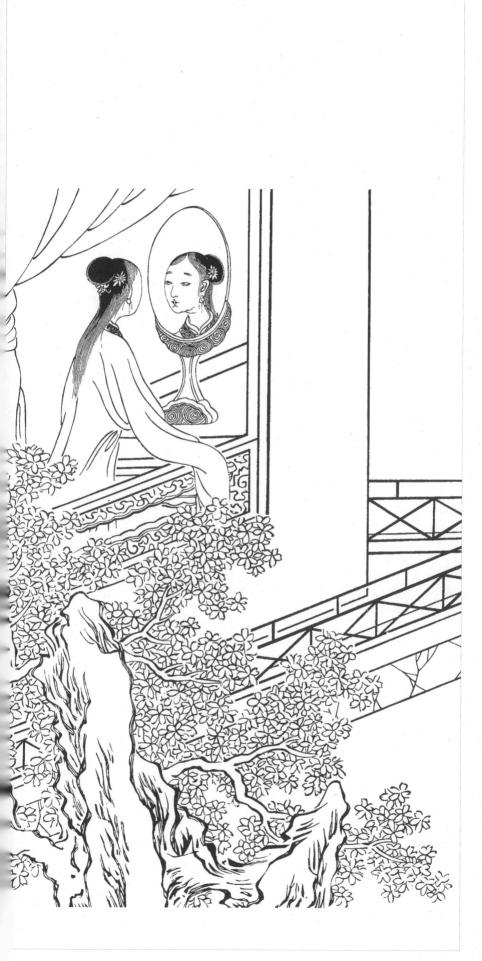

欲讯秋情众莫知，

喃喃负手叩东篱。

孤标傲世偕谁隐？

一样花开为底迟？

圃露庭霜何寂寞。

鸿归蛩病可相思？

休言举世无谈者，

解语何妨片语时。

欲讯秋情众莫知，
喃喃负手叩东篱。
孤标傲世偕谁隐？
一样花开为底迟？
圃露庭霜何寂寞。
鸿归蛩病可相思？
休言举世无谈者，
解语何妨片语时。

欲讯秋情众莫知，
喃喃负手叩东篱。
孤标傲世偕谁隐？
一样花开为底迟？
圃露庭霜何寂寞。
鸿归蛩病可相思？
休言举世无谈者，
解语何妨片语时。

簪菊：把菊花插在头上。古时重阳节有插菊花的习俗。
彭泽先生：陶渊明。他爱菊花，也爱酒，故称"酒狂"。
九秋霜：指代菊。九秋，秋天。秋季有三个月九十天，称三秋，也称九秋。

菊花诗·簪菊

瓶供篱栽日日忙，折来休认镜中妆。

长安公子因花癖，彭泽先生是酒狂。

短鬓冷沾三径露，葛巾香染九秋霜。

高情不入时人眼，拍手凭他笑路旁。

菊花诗·簪菊

瓶供篱栽日日忙，

折来休认镜中妆。

长安公子因花癖，

彭泽先生是酒狂。

短鬓冷沾三径露，

葛巾香染九秋霜。

高情不入时人眼，

拍手凭他笑路旁。

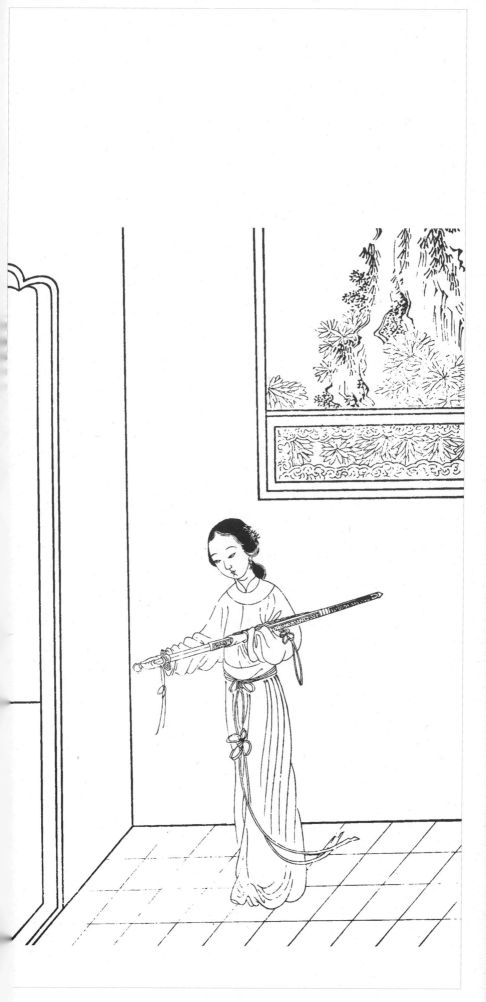

瓶供篱栽日日忙，

折来休认镜中妆。

长安公子因花癖，

彭泽先生是酒狂。

短鬓冷沾三径露，

葛巾香染九秋霜。

高情不入时人眼，

拍手凭他笑路旁。

瓶供篱栽日日忙，
折来休认镜中妆。
长安公子因花癖，
彭泽先生是酒狂。
短鬓冷沾三径露，
葛巾香染九秋霜。
高情不入时人眼，
拍手凭他笑路旁。

瓶供篱栽日日忙，
折来休认镜中妆。
长安公子因花癖，
彭泽先生是酒狂。
短鬓冷沾三径露，
葛巾香染九秋霜。
高情不入时人眼，
拍手凭他笑路旁。

秋光：指菊影。
玲珑：空明的样子，也形容雕镂精巧。
留照：留下肖像。指留下影子。
休踏碎：菊影在地上，因珍惜，不愿踩踏。

菊花诗·菊影

秋光叠叠复重重，潜度偷移三径中。
窗隔疏灯描远近，篱筛破月锁玲珑。
寒芳留照魂应驻，霜印传神梦也空。
珍重暗香休踏碎，凭谁醉眼认朦胧。

菊花诗·菊影

秋光叠叠复重重，

潜度偷移三径中。

窗隔疏灯描远近，

篱筛破月锁玲珑。

寒芳留照魂应驻，

霜印传神梦也空。

珍重暗香休踏碎，

凭谁醉眼认朦胧。

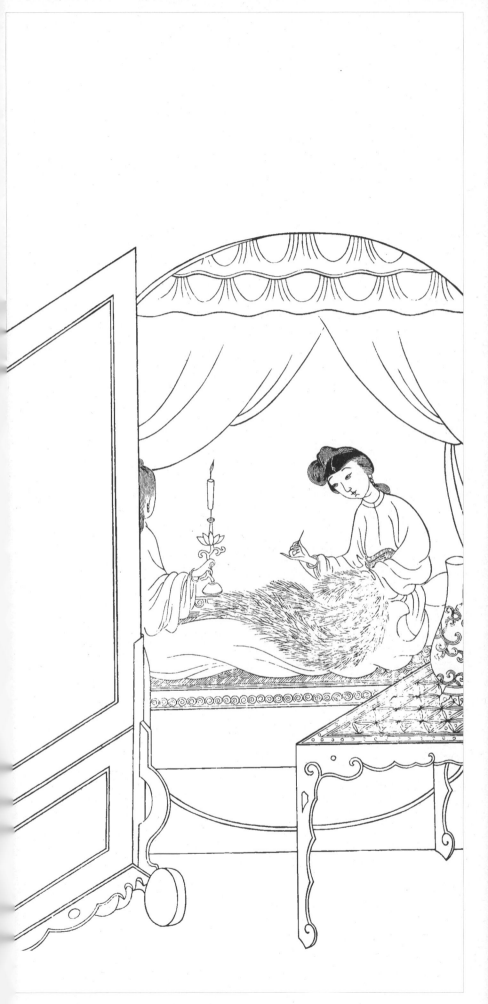

秋光叠叠复重重，

潜度偷移三径中。

窗隔疏灯描远近，

篱筛破月锁玲珑。

寒芳留照魂应驻，

霜印传神梦也空。

珍重暗香休踏碎，

凭谁醉眼认朦胧。

秋光叠叠复重重，
潜度偷移三径中。
窗隔疏灯描远近，
篱筛破月锁玲珑。
寒芳留照魂应驻，
霜印传神梦也空。
珍重暗香休踏碎，
凭谁醉眼认朦胧。

秋光叠叠复重重，
潜度偷移三径中。
窗隔疏灯描远近，
篱筛破月锁玲珑。
寒芳留照魂应驻，
霜印传神梦也空。
珍重暗香休踏碎，
凭谁醉眼认朦胧。

菊花诗·菊梦

篱畔秋酣一觉清，和云伴月不分明。
登仙非慕庄生蝶，忆旧还寻陶令盟。
睡去依依随雁断，惊回故故恼蛩鸣。
醒时幽怨同谁诉，衰草寒烟无限情。

菊花诗·菊梦

篱畔秋酣一觉清，

和云伴月不分明。

登仙非慕庄生蝶，

忆旧还寻陶令盟。

睡去依依随雁断，

惊回故故恼蛩鸣。

醒时幽怨同谁诉，

衰草寒烟无限情。

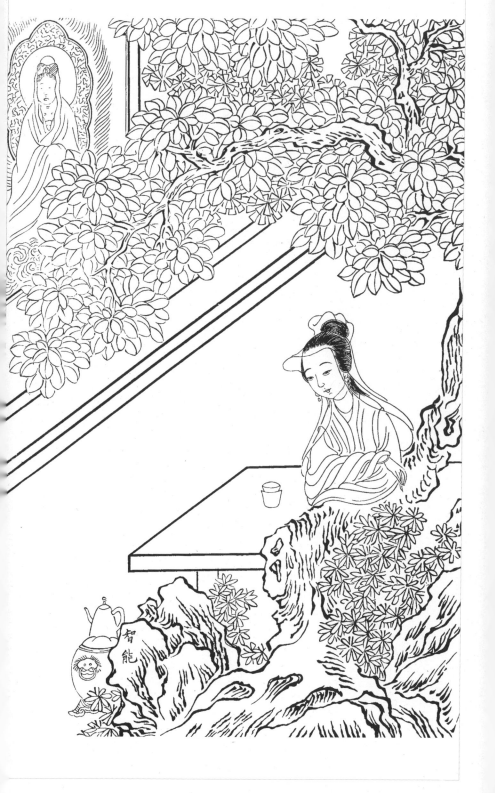

篱畔秋酣一觉清，

和云伴月不分明。

登仙非慕庄生蝶，

忆旧还寻陶令盟。

睡去依依随雁断，

惊回故故恼蛩鸣。

醒时幽怨同谁诉，

衰草寒烟无限情。

篱畔秋酣一觉清，
和云伴月不分明。
登仙非慕庄生蝶，
忆旧还寻陶令盟。
睡去依依随雁断。
惊回故故恼蛩鸣。
醒时草幽同谁诉，
衰草寒烟无限情。

篱畔秋酣一觉清，
和云伴月不分明。
登仙非慕庄生蝶，
忆旧还寻陶令盟。
睡去依依随雁断。
惊回故故恼蛩鸣。
醒时草幽同谁诉，
衰草寒烟无限情。

菊花诗·残菊

露凝霜重渐倾敧，宴赏才过小雪时。
蒂有余香金淡泊，枝无全叶翠离披。
半床落月蛩声病，万里寒云雁阵迟。
明岁秋风知再会，暂时分手莫相思。

菊花诗·残菊

露凝霜重渐倾敧，

宴赏才过小雪时。

蒂有余香金淡泊，

枝无全叶翠离披。

半床落月蛩声病，

万里寒云雁阵迟。

明岁秋风知再会，

暂时分手莫相思。

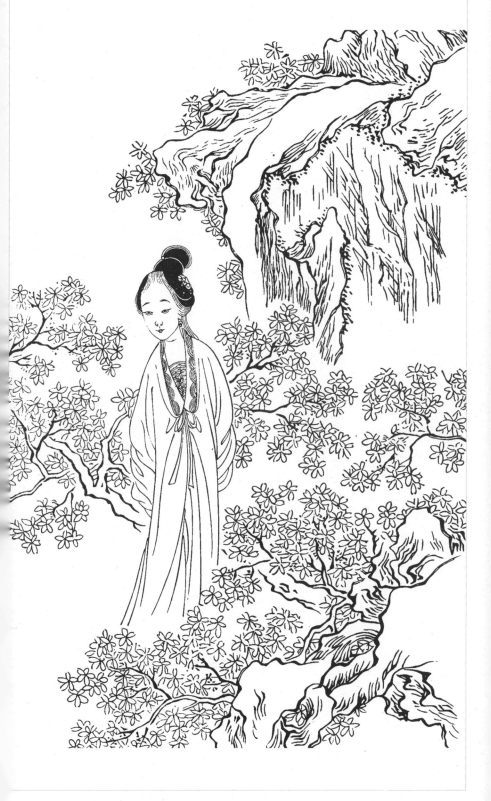

露凝霜重渐倾欹，

宴赏才过小雪时。

蒂有余香金淡泊，

枝无全叶翠离披。

半床落月蛩声病，

万里寒云雁阵迟。

明岁秋风知再会，

暂时分手莫相思。

欹时。泊披病迟会思。
倾雪淡离声阵再相
渐小金翠蜃雁知莫
重过香叶月云风手
霜才余全落寒秋分
凝赏有无床里岁时
露宴蒂枝半万明暂

欹时。泊披病迟会思。
倾雪淡离声阵再相
渐小金翠蜃雁知莫
重过香叶月云风手
霜才余全落寒秋分
凝赏有无床里岁时
露宴蒂枝半万明暂

咏红梅花·其一

桃未芳菲杏未红，冲寒先已笑东风。
魂飞庾岭春难辨，霞隔罗浮梦未通。
绿萼添妆融宝炬，缟仙扶醉跨残虹。
看来岂是寻常色，浓淡由他冰雪中。

咏红梅花·其一

桃未芳菲杏未红，

冲寒先已笑东风。

魂飞庾岭春难辨，

霞隔罗浮梦未通。

绿萼添妆融宝炬，

缟仙扶醉跨残虹。

看来岂是寻常色，

浓淡由他冰雪中。

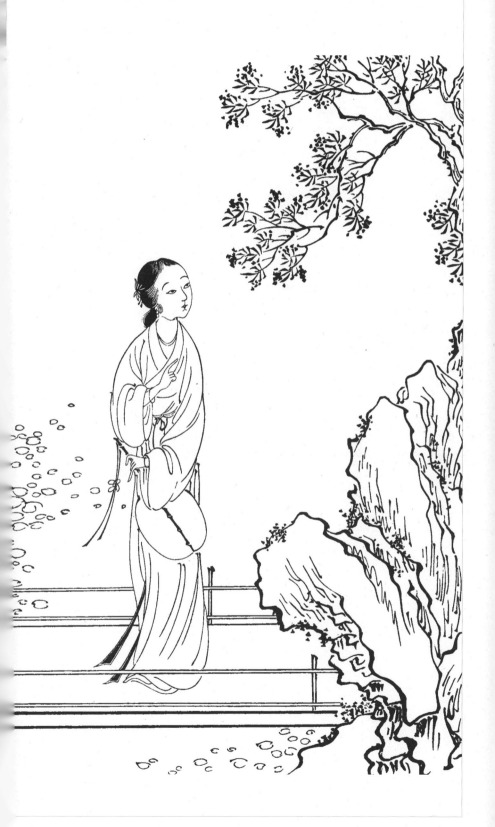

桃未芳菲杏未红，

冲寒先己笑东风。

魂飞庾岭春难辨，

霞隔罗浮梦未通。

绿萼添妆融宝炬，

缟仙扶醉跨残虹。

看来岂是寻常色，

浓淡由他冰雪中。

桃未芳菲杏未红，
冲寒先喜笑东风。
魂飞庾岭春难辨，
霞隔罗浮梦未通。
绿萼添妆融宝炬，
缟仙扶醉跨残虹。
看来岂是寻常色，
浓淡由他冰雪中。

桃未芳菲杏未红，
冲寒先喜笑东风。
魂飞庾岭春难辨，
霞隔罗浮梦未通。
绿萼添妆融宝炬，
缟仙扶醉跨残虹。
看来岂是寻常色，
浓淡由他冰雪中。

痕：泪痕。以血泪言梅花之红。
蜂蝶：多比喻轻狂的男子。
漫：不要、莫。

咏红梅花·其二

白梅懒赋赋红梅，逞艳先迎醉眼开。
冻脸有痕皆是血，酸心无恨亦成灰。
误吞丹药移真骨，偷下瑶池脱旧胎。
江北江南春灿烂，寄言蜂蝶漫疑猜。

咏红梅花·其二

白梅懒赋赋红梅，
逞艳先迎醉眼开。
冻脸有痕皆是血，
酸心无恨亦成灰。
误吞丹药移真骨，
偷下瑶池脱旧胎。
江北江南春灿烂，
寄言蜂蝶漫疑猜。

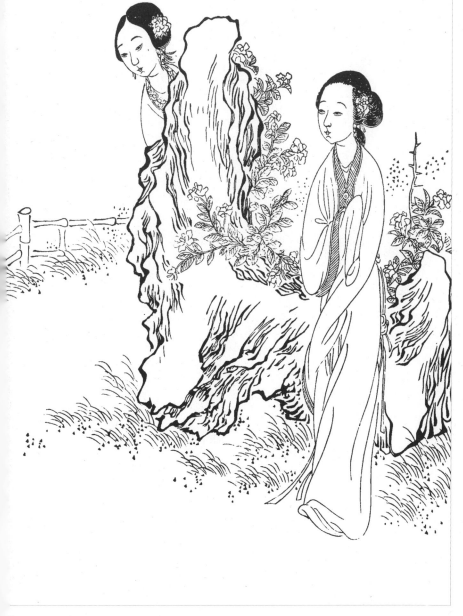

白梅懒赋赋红梅，

逞艳先迎醉眼开。

冻脸有痕皆是血，

酸心无恨亦成灰。

误吞丹药移真骨，

偷下瑶池脱旧胎。

江北江南春灿烂，

寄言蜂蝶漫疑猜。

白梅懒赋赋红梅，
逞艳先迎醉眼开。
冻脸有痕皆是血，
酸心无恨亦成灰。
误吞丹药移真骨，
偷下瑶池脱旧胎。
江北江南春灿烂，
寄言蜂蝶漫疑猜。

白梅懒赋赋红梅，
逞艳先迎醉眼开。
冻脸有痕皆是血，
酸心无恨亦成灰。
误吞丹药移真骨，
偷下瑶池脱旧胎。
江北江南春灿烂，
寄言蜂蝶漫疑猜。

春妆：红妆。
闲庭：幽静的庭院。
绛河：传说中仙界之河，其波如绛色，即红色。
瑶台：仙境。

咏红梅花·其三

疏是枝条艳是花，春妆儿女竞奢华。
闲庭曲槛无余雪，流水空山有落霞。
幽梦冷随红袖笛，游仙香泛绛河槎。
前身定是瑶台种，无复相疑色相差。

咏红梅花·其三

疏是枝条艳是花，

春妆儿女竞奢华。

闲庭曲槛无余雪，

流水空山有落霞。

幽梦冷随红袖笛，

游仙香泛绛河槎。

前身定是瑶台种，

无复相疑色相差。

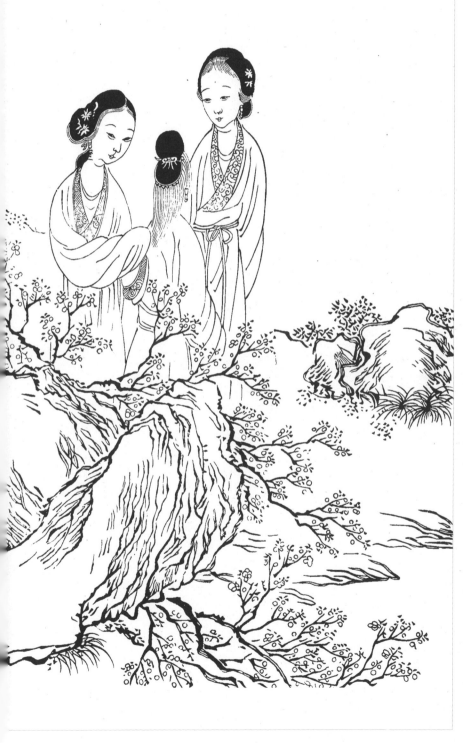

疏是枝条艳是花，

春妆儿女竞奢华。

闲庭曲槛无余雪，

流水空山有落霞。

幽梦冷随红袖笛，

游仙香泛绛河槎。

前身定是瑶台种，

无复相疑色相差。

疏是枝条艳是花

疏是枝条艳是花，
春妆儿女竞奢华。
闲庭曲槛无余雪，
流水空山有落霞。
幽梦冷随红袖笛，
游仙香泛绛河槎，
前身定是瑶台种，
无复相疑色相差。

疏是枝条艳是花，
春妆儿女竞奢华。
闲庭曲槛无余雪，
流水空山有落霞。
幽梦冷随红袖笛，
游仙香泛绛河槎，
前身定是瑶台种，
无复相疑色相差。

裁：裁夺、构思精巧。
大士：观音大士，其净瓶中有甘露，可救灾厄。比拟妙玉。
槛外：栏杆之外。与妙玉自称"槛外人"巧合。
槎丫：瘦骨嶙峋的样子。

访妙玉乞红梅

酒未开樽句未裁，寻春问腊到蓬莱。
不求大士瓶中露，为乞嫦娥槛外梅。
入世冷挑红雪去，离尘香割紫云来。
槎丫谁惜诗肩瘦，衣上犹沾佛院苔。

访妙玉乞红梅

酒未开樽句未裁，

寻春问腊到蓬莱。

不求大士瓶中露，

为乞嫦娥槛外梅。

入世冷挑红雪去，

离尘香割紫云来。

槎丫谁惜诗肩瘦，

衣上犹沾佛院苔。

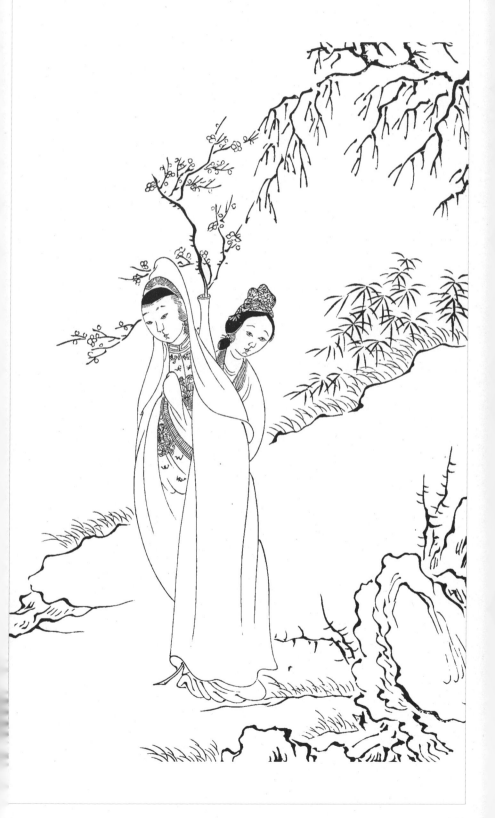

酒未开樽句未裁，

寻春问腊到蓬莱。

不求大士瓶中露，

为乞嫦娥槛外梅。

入世冷挑红雪去，

离尘香割紫云来。

槎丫谁惜诗肩瘦，

衣上犹沾佛院苔。

酒未开樽句未裁，寻春问腊到蓬莱。

不求大士瓶中露，为乞嫦娥槛外梅。

入世冷挑红雪去，离尘香割紫云来。

槎丫谁惜诗肩瘦，衣上犹沾佛院苔。

酒未开樽句未裁，寻春问腊到蓬莱。

不求大士瓶中露，为乞嫦娥槛外梅。

入世冷挑红雪去，离尘香割紫云来。

槎丫谁惜诗肩瘦，衣上犹沾佛院苔。

寒草：秋草。
带：连接。
销魂：使人迷恋、陶醉。
倩影：美好的身姿。

咏白海棠·其一

斜阳寒草带重门，苔翠盈铺雨后盆。
玉是精神难比洁，雪为肌骨易销魂。
芳心一点娇无力，倩影三更月有痕。
莫谓缟仙能羽化，多情伴我咏黄昏。

咏白海棠·其一
斜阳寒草带重门，
苔翠盈铺雨后盆。
玉是精神难比洁，
雪为肌骨易销魂。
芳心一点娇无力，
倩影三更月有痕。
莫谓缟仙能羽化，
多情伴我咏黄昏。

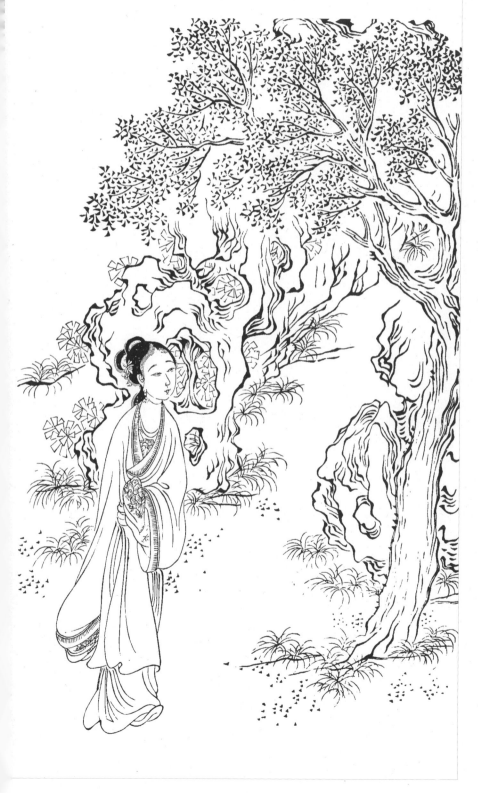

斜阳寒草带重门，

苔翠盈铺雨后盆。

玉是精神难比洁，

雪为肌骨易销魂。

芳心一点娇无力，

倩影三更月有痕。

莫谓缟仙能羽化，

多情伴我咏黄昏。

斜阳寒草带重门，
苔翠盈铺雨后盆。
玉是精神难比洁，
雪为肌骨易销魂。
芳心一点娇无力，
倩影三更月有痕。
莫谓缟仙能羽化，
多情伴我咏黄昏。

斜阳寒草带重门，
苔翠盈铺雨后盆。
玉是精神难比洁，
雪为肌骨易销魂。
芳心一点娇无力，
倩影三更月有痕。
莫谓缟仙能羽化，
多情伴我咏黄昏。

咏白海棠·其二

珍重芳姿昼掩门，自携手瓮灌苔盆。
胭脂洗出秋阶影，冰雪招来露砌魂。
淡极始知花更艳，愁多焉得玉无痕。
欲偿白帝凭清洁，不语婷婷日又昏。

咏白海棠·其二

珍重芳姿昼掩门，

自携手瓮灌苔盆。

胭脂洗出秋阶影，

冰雪招来露砌魂。

淡极始知花更艳，

愁多焉得玉无痕。

欲偿白帝凭清洁，

不语婷婷日又昏。

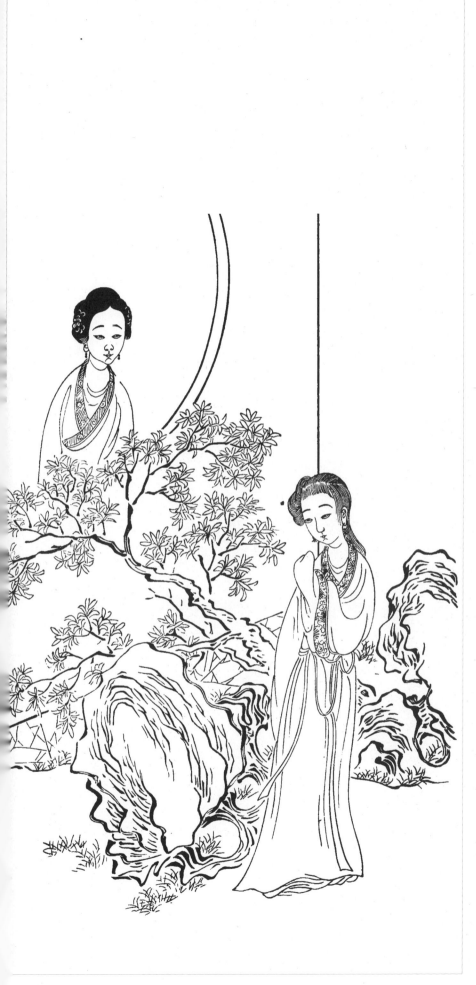

珍重芳姿昼掩门，

自携手瓮灌苔盆。

胭脂洗出秋阶影，

冰雪招来露砌魂。

淡极始知花更艳，

愁多焉得玉无痕。

欲偿白帝凭清洁，

不语婷婷日又昏。

珍重芳姿昼掩门，
自携手瓮灌苔盆。
胭脂洗出秋阶影，
冰雪招来露砌魂。
淡极始知花更艳，
愁多焉得玉无痕。
欲偿白帝凭清洁，
不语婷婷日又昏。

珍重芳姿昼掩门，
自携手瓮灌苔盆。
胭脂洗出秋阶影，
冰雪招来露砌魂。
淡极始知花更艳，
愁多焉得玉无痕。
欲偿白帝凭清洁，
不语婷婷日又昏。

愁容：指花的容貌。
太真：杨贵妃，字玉环，道号太真。
宿雨：经夜之雨。
清砧怨笛：古时常秋夜捣衣，借以表达妇女因思念丈夫而生的愁怨。秋笛，多有悲感；砧，捣衣石。

咏白海棠·其三

秋容浅淡映重门，七节攒成雪满盆。
出浴太真冰作影，捧心西子玉为魂。
晓风不散愁千点，宿雨还添泪一痕。
独倚画栏如有意，清砧怨笛送黄昏。

咏白海棠·其三

秋容浅淡映重门，

七节攒成雪满盆。

出浴太真冰作影，

捧心西子玉为魂。

晓风不散愁千点，

宿雨还添泪一痕。

独倚画栏如有意，

清砧怨笛送黄昏。

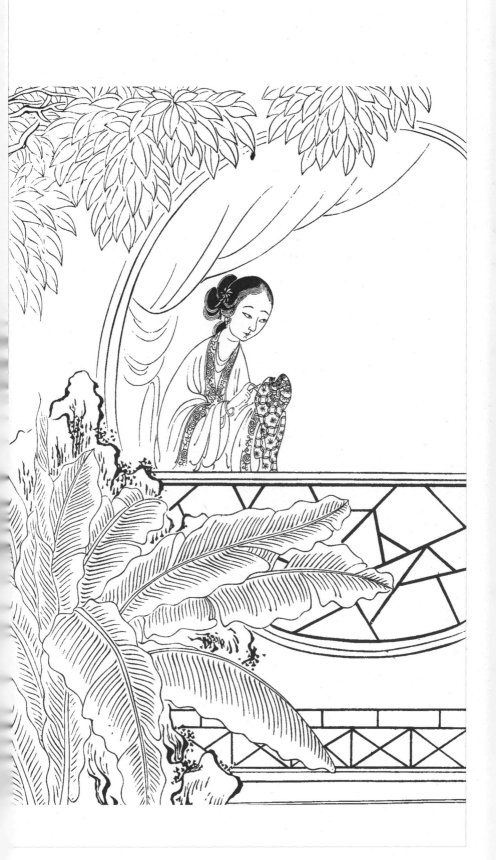

秋容浅淡映重门，

七节攒成雪满盆。

出浴太真冰作影，

捧心西子玉为魂。

晓风不散愁千点，

宿雨还添泪一痕。

独倚画栏如有意，

清砧怨笛送黄昏。

秋容浅淡映重门，
七节攒成雪满盆。
出浴太真冰作影，
捧心西子玉为魂。
晓风不散愁千点，
宿雨还添泪一痕。
独倚画栏如有意，
清砧怨笛送黄昏。

秋容浅淡映重门，
七节攒成雪满盆。
出浴太真冰作影，
捧心西子玉为魂。
晓风不散愁千点，
宿雨还添泪一痕。
独倚画栏如有意，
清砧怨笛送黄昏。

咏白海棠·其四

半卷湘帘半掩门，碾冰为土玉为盆。
偷来梨蕊三分白，借得梅花一缕魂。
月窟仙人缝缟袂，秋闺怨女拭啼痕。
娇羞默默同谁诉，倦倚西风夜已昏。

咏 白 海 棠 · 其 四
半 卷 湘 帘 半 掩 门，
碾 冰 为 土 玉 为 盆。
偷 来 梨 蕊 三 分 白，
借 得 梅 花 一 缕 魂。
月 窟 仙 人 缝 缟 袂，
秋 闺 怨 女 拭 啼 痕。
娇 羞 默 默 同 谁 诉，
倦 倚 西 风 夜 已 昏。

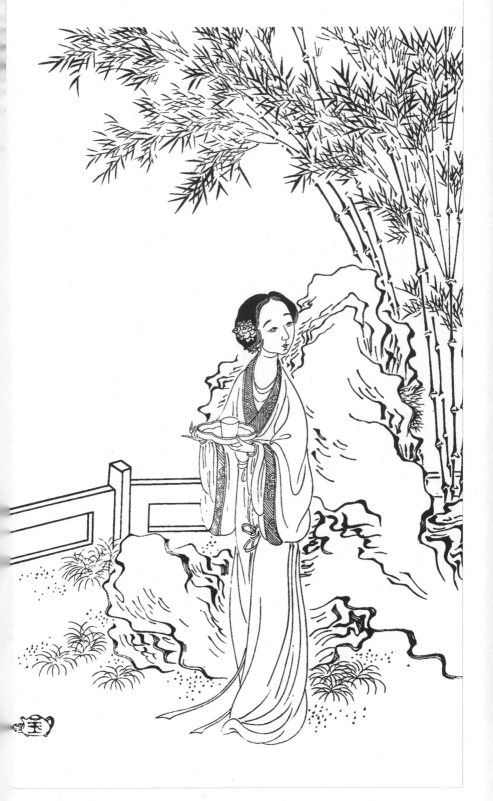

半卷湘帘半掩门，

碾冰为土玉为盆。

偷来梨蕊三分白，

借得梅花一缕魂。

月窟仙人缝缟袂，

秋闺怨女拭啼痕。

娇羞默默同谁诉，

倦倚西风夜已昏。

半卷湘帘半掩门，碾冰为土玉为盆。偷来梨蕊三分白，借得梅花一缕魂。月窟仙人缝缟袂，秋闺怨女拭啼痕。娇羞默默同谁诉，倦倚西风夜已昏。

半卷湘帘半掩门，碾冰为土玉为盆。偷来梨蕊三分白，借得梅花一缕魂。月窟仙人缝缟袂，秋闺怨女拭啼痕。娇羞默默同谁诉，倦倚西风夜已昏。

咏白海棠·其五

神仙昨日降都门，种得蓝田玉一盆。
自是霜娥偏爱冷，非关倩女亦离魂。
秋阴捧出何方雪，雨渍添来隔宿痕。
却喜诗人吟不倦，岂令寂寞度朝昏。

咏白海棠·其五

神仙昨日降都门，

种得蓝田玉一盆。

自是霜娥偏爱冷，

非关倩女亦离魂。

秋阴捧出何方雪，

雨渍添来隔宿痕。

却喜诗人吟不倦，

岂令寂寞度朝昏。

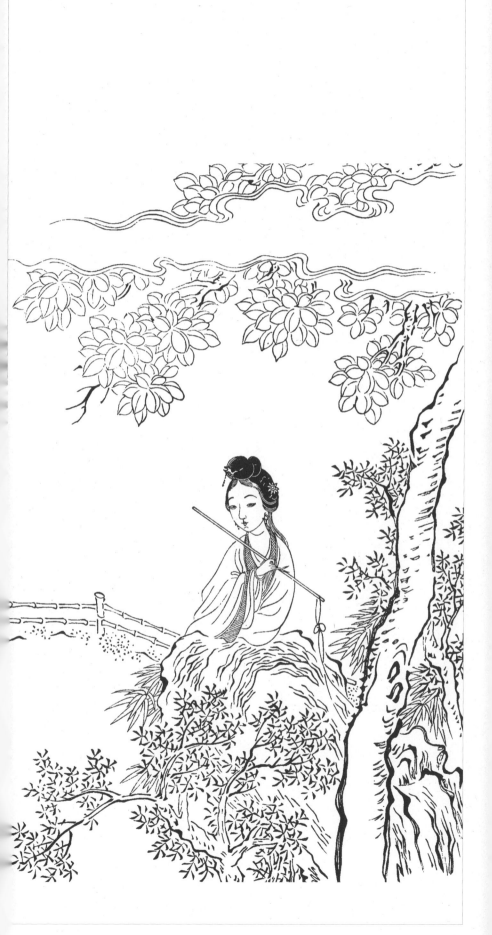

神仙昨日降都门，

种得蓝田玉一盆。

自是霜娥偏爱冷，

非关倩女亦离魂。

秋阴捧出何方雪，

雨渍添来隔宿痕。

却喜诗人吟不倦，

岂令寂寞度朝昏。

神仙昨日降都门，
种得蓝田玉一盆。
自是霜倩捧，亦离魂雪痕，
非关阴渍添诗，何隔宿不倦，
秋雨却喜令寂寞，方吟度朝昏。

神仙昨日降都门，
种得蓝田玉一盆。
自是霜倩捧，亦离魂雪痕，
非关阴渍添诗，何隔宿不倦，
秋雨却喜令寂寞，方吟度朝昏。

咏白海棠·其六

蘅芷阶通萝薜门，也宜墙角也宜盆。
花因喜洁难寻偶，人为悲秋易断魂。
玉烛滴干风里泪，晶帘隔破月中痕。
幽情欲向嫦娥诉，无奈虚廊夜色昏。

咏白海棠·其六

蘅芷阶通萝薜门，

也宜墙角也宜盆。

花因喜洁难寻偶，

人为悲秋易断魂。

玉烛滴干风里泪，

晶帘隔破月中痕。

幽情欲向嫦娥诉，

无奈虚廊夜色昏。

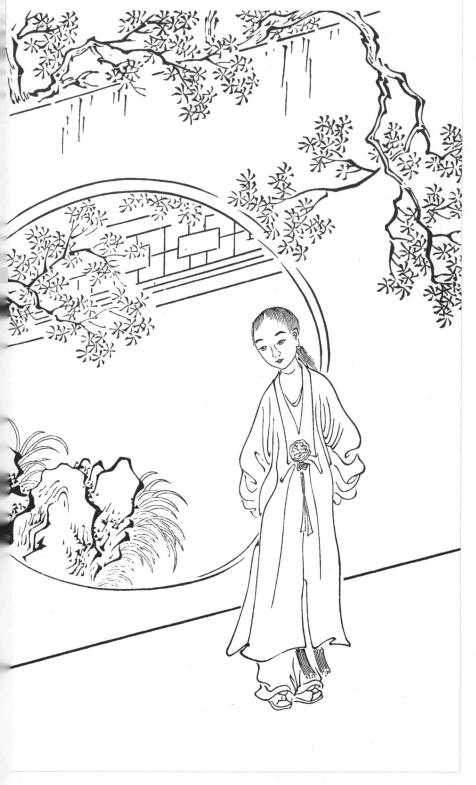

蘅芷阶通萝薜门，

也宜墙角也宜盆。

花因喜洁难寻偶，

人为悲秋易断魂。

玉烛滴干风里泪，

晶帘隔破月中痕。

幽情欲向嫦娥诉，

无奈虚廊夜色昏。

蘅芷阶通萝薛门，也宜墙角也宜盆。
花因喜洁难寻偶，人为悲秋易断魂。
玉烛滴干风里泪，晶帘隔破月中痕。
幽情欲向嫦娥诉，无奈虚廊夜色昏。

蘅芷阶通萝薛门，也宜墙角也宜盆。
花因喜洁难寻偶，人为悲秋易断魂。
玉烛滴干风里泪，晶帘隔破月中痕。
幽情欲向嫦娥诉，无奈虚廊夜色昏。

图书在版编目(CIP)数据

红楼梦诗词·十二花容 / 田英章主编；田雪松编著；闫丽丽选编.
-- 武汉：湖北美术出版社，2018.9
（田英章田雪松硬笔楷书字帖）
ISBN 978-7-5394-9708-2

Ⅰ.①红…

Ⅱ.①田…②田…③闫…

Ⅲ.①硬笔字—楷书—法帖

Ⅳ.① J292.12

中国版本图书馆 CIP 数据核字 (2018) 第 132215 号

红楼梦诗词·十二花容

主　编	田英章	责任编辑	陶　冶
编　著	田雪松	文字编辑	韩荣刚
选　编	闫丽丽	技术编辑	吴海峰
特约编辑	汤　纯	书籍设计	陶　冶

出版发行	长江出版传媒　湖北美术出版社
地　址	武汉市洪山区雄楚大街268号B座
电　话	027—87679525　87679520
邮政编码	430070
制　版	左岸工作室
印　刷	武汉市金港彩印有限公司
经　销	全国新华书店
开　本	889mm×1194mm　1/24
印　张	4
版　次	2018年9月第1版
印　次	2018年9月第1次印刷
书　号	ISBN 978-7-5394-9708-2
定　价	28.80元

如有印装质量问题，请与本社出版科联系。联系电话：027-87679525